IL PITTORE

LUCIO MENCATELLI

La vita non gli aveva offerto premi.
Un'infanzia complicata, combattuta tra una famiglia in dissoluzione, amici sbagliati, sogni infranti.
E lui aveva fatto del suo meglio per assecondare quelle complicazioni.
Carattere ribelle, nessuna aspirazione a migliorarsi, a crescere, a correggere i suoi errori, a fare qualcosa di buono per sé e per gli altri.

Lo spreco . Quello era il riassunto della sua vita . Spreco di tempo, di talento, di energia.

Ora , dopo anni inutili , persi tra droghe, alcool e disperazione, aveva trovato un faticoso e instabile equilibrio.

Si guadagnava da vivere dipingendo.

Era la sua unica , vera passione .Era ciò che gli aveva consentito di rialzarsi dopo ogni caduta e di allontanarsi dalla strada del suicidio , che , spesso, gli era apparsa l'unica via per essere finalmente libero e felice.

Dipingendo , i demoni che gli erano accanto non avevano la forza per vincerlo definitivamente.

Nella pittura, stava trovando la luce che da sempre aveva cercato, verso un Dio tutto suo, artefice di speranza e di serenità. Quel Dio che, nonostante i suoi comportamenti, sembrava proteggerlo e amarlo.

Ogni mattina, percorreva la fresca stradina, con i ciottoli e le pietre ormai sopraffatte dall'erba e dal tempo.

E ogni mattina, dopo aver furtivamente guardato intorno a sé, per verificare che nessuno lo stesse vedendo, giunto innanzi

alla piccola chiesa che vigilava su quella stradina, compiva un gesto per cui, anni prima, sarebbe inorridito. Lentamente, soffocando l'orgoglio e la vergogna, alzava lentamente la mano e ,con flebile voce, sussurrava a sé stesso e a Qualcuno che sperava lo stesse ascoltando, quella manciata di parole antiche di secoli :" Nel nome del Padre, del Figlio , e dello Spirito Santo ", una , due, tre , quattro volte.
E ogni mattina, concluso quel piccolo, grande rito religioso, si sentiva un po' più sereno, un po' più forte, un po' più lontano dalla disperazione.
E poi sorrideva. Sorrideva come mai gli era capitato negli anni in cui aveva bruciato la sua gioventù.

I luoghi preferiti dove sollecitare e assecondare le sue ispirazioni erano quelli. Superata la chiesetta, la strada in pietra si avvicinava al corso del fiume, quasi che le due entità, l'opera dell'uomo e l'opera della natura, volessero camminare insieme, l'una accanto all'altro.
Siepi verdissime, e poi alberi frondosi che si inchinavano a ossequiare il grande corso d'acqua. La corrente non era mai

eccessivamente turbolenta, ma l'avanzare di quella enorme massa d'acqua lasciava presagire che se quel fiume avesse voluto scatenare le sue ire, nulla e nessuno lo avrebbe potuto fermare.

C'erano spazi, in quel percorso , che ammirava particolarmente, e che diventano i soggetti dei suoi quadri. Ecco il profilo del ponte di pietra, solido e millenario. E l'immagine del bosco che lambiva l'acqua. E i fiori che , bellissimi, animavano con i loro mille colori quello scenario così meraviglioso.

E poi le anatre, i cervi e le volpi che si dissetavano sulle rive. Qualche raro e paziente pescatore. O il cielo, ora di splendido azzurro , ora di triste grigio , ma sempre interessante da dipingere.

E le siepi, e le massaie lungo i sentieri ; oppure i placidi e robusti animali da lavoro che , fedeli compagni, aiutavano i contadini nella quotidiana fatica.

Era tutto così bello, nella sua naturale semplicità.

Come sempre, aprì il bauletto dove erano riposte le tele, i colori , i pennelli.

Posizionò il treppiede in legno, e , collocato il quadro iniziò a disporre sapientemente rossi , e verdi e gialli.
Stava plasmando la realtà a suo piacimento. Un potere che lo stava avvicinando al Creatore. Ma non era così presuntuoso , conoscendo tutti i suoi limiti.
Sarebbe riuscito a vendere il lavoro di quella giornata ?
Da qualche tempo, finalmente, sentiva su di sé una responsabilità. Aveva una compagna che lo stava attendendo, la cui esistenza era stata speculare alla sua . E quindi alcool, droga e disperazione.
Forse due debolezze, come erano le loro vite, potevano creare una forza? Sperava di si. Lo desiderava. Un pensiero che gli era di grande aiuto.

La sua , era una tecnica originale. La natura lo aveva dotato di una grande capacità e senso estetici. Così, dipingeva appassionate e vigorose immagini piene di intensi colori. Nulla a che vedere con le cosiddette opere d'arte moderna, per lui incomprensibili nella realizzazione, nella struttura e nel significato, tipo visi

triangolari o corpi e membra informi e ridicole. E altrettanto incomprensibili nel prezzo . Almeno per lui. Spesso si chiedeva perché c'erano persone che pagavano milioni per possedere simili dipinti o sculture. Quali erano i motivi per cui la gente buttava soldi per immagini così brutte ? Era arrivato alla conclusione che la bellezza doveva necessariamente avere canoni capiti e accettabili per tutti e da tutti. Intimamente , dopo il lungo e doloroso travaglio della sua vita, si era convinto che doveva esistere Qualcuno , o Qualcosa, che aveva creato le immagini stupende che stava osservando intorno a sé. Filosofi e scienziati si affannavano a dimostrare che tutto era frutto del caso. Ma come era possibile che un mondo così perfetto e ordinato potesse essere frutto di una casualità ? La bellezza, quindi, doveva, per forza di cose , corrispondere a quell'ordine e a quella perfezione. Però , gli autori di quelle opere moderne , prive per lui di qualsiasi attrattiva , nonché di qualsiasi difficoltà di realizzazione, avevano valutazioni stratosferiche. Che difficoltà presentava creare un quadro composto di un solo colore , e con un

taglio netto di coltello al centro ? Oppure la cosiddetta opera d'arte realizzata con l'escremento dell'artista chiuso in un barattolo di latta? O l'altra, rappresentante un dito medio alzato verso l'alto ? Per lui erano solo volgarità assolute. Però, critici, autorità, studiosi, mercanti d'arte, personaggi colti e infine il pubblico pagante, erano tutti lì, che si affannavano a osannare e a ossequiare le immense qualità di quegli artisti.

Abbandonò questi inutili pensieri, e si dedicò con attenzione alla sua opera.
Che gli altri facessero quello che volevano. Lui avrebbe dipinto solo la bellezza. E null'altro.

Le cose, gli oggetti, gli esseri, prendevano forma sotto l'azione leggera del suo pennello. Sapienti tocchi colorati davano vita e gioia agli alberi. E poi ai fiori. E ancora , all'acqua splendente del fiume , con le sue ombre e luci e onde. E il grande ponte di pietra, con i suoi archi secolari.

Il ponte. Fu l'ultima cosa che vide.
Poi, intorno a sé, tutto si fece
immensamente buio.

La scoperta fu fortuita. Un pescatore aveva deciso di fermarsi lungo l'argine, esattamente in quel punto. Un metro più oltre o uno più indietro sarebbero stati sufficienti a consegnare quel corpo agli animali del bosco. Volpi, tassi, corvi, cani selvatici, cinghiali avrebbero presto cancellato ogni traccia della vita e della morte del povero pittore.
Ma il destino, o Qualcuno più in alto di ogni miseria umana, avevano deciso diversamente.

Il capo della gendarmeria gli affidò quell'indagine. Il suo stato d'animo era combattuto tra l'orgoglio per avere ottenuto l'incarico (proprio a lui, un novellino appena uscito dall'Accademia) , e la paura di non riuscire in quel compito così impegnativo.

Come, dove, e da chi avrebbe iniziato?
Qualche consiglio da agenti più anziani avrebbe senz'altro potuto aiutarlo.

Il vecchio gendarme aveva scolpite nel viso tutte le crudeltà e le efferatezze che aveva incontrato nel corso della sua vita.
Profonde rughe scavate nella fronte e sulle guance. Occhi cerchiati e troppo stanchi. Capelli e barba bianchi.
Nulla avrebbe potuto rendere meno duro quel volto.
<<Buon giorno, signore...>>
<<Buon giorno a lei>> rispose l'altro con freddezza.
<<Le posso chiedere una cortesia ?>>
<<Forza... mi dica... ma faccia velocemente perché sono molto impegnato>>

<<Mi scusi, signore...è che mi è stata affidata l'indagine di un omicidio... Sa'...per me è la prima volta......Si tratta di quel corpo trovato lungo il fiume, poche ore fa'...
Ho pensato di iniziare, disponendo che il corpo non fosse toccato, prima del mio arrivo... lei cosa ne pensa ?>>
<< Penso che sia un buon inizio...
Io, comunque, fossi in lei, non perderei troppo tempo... se le notizie che mi sono state riferite sono esatte, si dovrebbe trattare di un alcolizzato , che viveva di espedienti, spesso coinvolto in risse....
Avrà pestato i piedi a qualcuno più grosso o più cattivo di lui....Oppure lo avranno rapinato sperando di trovare un po' di soldi e lui si è ribellato...
In ogni caso si tratta di feccia.
Non una grande perdita per la società>>
<<Va bene...la ringrazio per i suoi consigli, signore...>>
<< Di niente, giovanotto... buon lavoro..>>

Quelle parole lo lasciarono turbato.
Era in quel modo che la Giustizia pesava le colpe degli uomini ? Da qualche parte ,

qualcuno non aveva scritto " la Legge è uguale per tutti "? Quell'uomo non aveva diritto alla sua giustizia, anche se per la società non valeva niente ?

Arrivò sul luogo dell'omicidio.
Il corpo era rannicchiato tra alte e compatte felci, quasi sulla sponda del fiume. Sarebbe bastato un piccolo incremento della portata del fiume e nessuno si sarebbe più preoccupato né dell'omicidio, né dell'anonimo colpevole, né della giustizia. Ma così non era accaduto. E quindi , lui avrebbe cercato con tutte le sue forze quel colpevole e avrebbe cercato quella giustizia .
Osservò il viso.
Sembrava quasi sorridere.
Forse , per lui, la morte era stato solo un passaggio, una liberazione verso un mondo diverso e più felice di quello in cui aveva vissuto sino a quel momento.
Ma giurò a sé stesso che non vi sarebbe stata analoga liberazione per l'ignobile assassino.

L'autopsia rivelò che il pittore era stato colpito più volte con un martello, o con un oggetto simile. L'arma non fu ritrovata.
Chi aveva agito voleva uccidere, non ferire oppure rendere la vittima inoffensiva.
Una utile, o inutile crudeltà ?

La telefonata arrivò all'ora prevista e nel luogo concordato.
<<Buona sera, signore....tutto bene ?>>
<<Buona sera a lei....mi scusi ma non ho molto tempo per le chiacchiere, quindi mi dia risposte rapide... Immagino che lei abbia eseguito l'incarico...
<<Certamente...l'operazione è stata portata a termine...solo una piccola difficoltà...non sono stato in grado di far sparire il "pacco"... c'erano persone che passeggiavano poco lontano... mi avrebbero visto...>>

<<Cosa ?!...Lei è un incapace! Non doveva rimanere nulla di nulla !>>
<<Mi spiace, ma il rischio era troppo grande, anche considerando le eventuali conseguenze su di lei...>>
<<Forse non ha capito bene...lei non mi ha mai conosciuto e non mi conoscerà mai. E questa telefonata non è mai avvenuta, qualunque cosa accada ! Lei sa' di quale organizzazione faccio parte , vero?>>
<<Si, signore..>>
<<Allora saprà che lei non ha nessuna convenienza, quand'anche fosse interrogato dalla polizia, anche solamente ad accennare a questa telefonata. Nel giro di ventiquattro ore, di lei non rimarrebbe nemmeno l'odore ! Mi ha capito ?!...>>
<<Si, signore...>>
<<Parliamo d'altro...Le indagini...a chi sono state affidate ? >>
<<Per quanto ho potuto appurare, e come avevate previsto, è stato incaricato un giovanotto, non molto preparato né particolarmente sveglio.
Non approderà a niente >>
<<Me lo auguro... soprattutto per la sua salute. Buonasera>>

Un rabbioso "clic" annunciò che le chiacchiere erano terminate.
Cercando di trattenere a stento l'ira, trascorso qualche minuto, l'uomo compose un numero, non presente in nessun elenco.
<<Sono io... la prima fase dell'operazione è conclusa. Contemporaneamente ho dato l'avvio alla seconda fase. Dobbiamo vederci tutti per decidere come procedere nei termini e nei tempi . E dobbiamo decidere anche come saldare il conto definitivo all'idiota a cui è stato dato l'incarico. Scelto da voi.
Riunisca tutti nel solito posto, in Svizzera.
Tra due giorni.
Buonasera.>>

Era un'incombenza cui non era preparato, ma , d'altra parte, in quel momento,tutto per lui era una "prima volta".
Doveva far visita alla compagna del pittore, e quindi avrebbe visto in faccia il dolore del superstite, dopo aver visto il dolore della morte.
Pur nella sua totale inesperienza, riteneva che , comunque , avrebbe potuto trarre qualche elemento utile per capire, qualche chiave di lettura per decifrare quel rebus.
La casa era in periferia, non lontana dalla aperta campagna. Era minuscola. Forse

due, tre stanze. All'esterno, mura sbrecciate, intonaco quasi scomparso, infissi delle finestre vecchi forse di secoli, tetto pericolante.
Bussò delicatamente.
Una voce sofferente rispose.
<<Buon giorno, signora. Sono un agente di polizia.
Vorrei porle qualche domanda.
Cercherò di recarle il minor disturbo possibile...>>
Il rumore del catenaccio arrugginito fu la risposta.
<< Si accomodi...>>
La donna era minuta, la pelle ingiallita dalle difficoltà dell'esistenza, gli occhi scuri e stanchi. Era complicato stabilirne l'età. Ma, nascosti sotto anni di disperazione, si potevano intuire lineamenti delicati e piacevoli.
Lo fece accomodare in una piccola sala, che fungeva anche da cucina.
Per un poliziotto era indispensabile essere buoni osservatori, ripeté più volte a sé stesso.
Guardò attentamente i dettagli dell'ambiente, assorbendo e

immagazzinando nella memoria ogni elemento di quella scena.

La prima impressione che ne trasse fu la volontà e l'impegno nel dare un assetto alla propria vita, il desiderio di voltare pagina, dopo anni di incuria e di disamore per sé stessa e per gli altri.

Le suppellettili, gli utensili della cucina, le sedie , il tavolino, i quadri alle pareti. Tutto era disposto con ordine e pulizia.

L'amore reciproco di due disperati si era tradotto nel bisogno di una vita normale, tra oggetti normali, e comportamenti normali.

Osservò le pitture appese ai muri.

Piacevoli e serene , con begli effetti cromatici e originali.

<<Immagino che siano opere del suo compagno...>>

<< Si... è tutta arte sua... Belli, vero ?...Mi dispiacerà, ma temo che dovrò privarmene, se voglio avere di che vivere, almeno temporaneamente....Pensi che solo poche ore fa', si è presentato un signore gentilissimo , che si è offerto di acquistare tutte le opere per cinquemila dollari. Ha detto che sentiva il bisogno di aiutarmi... Tornerà la prossima

settimana...e penso che accetterò. Si tratta di circa duecento quadri....Secondo lei, faccio bene ? >>

La cosa gli sembrò un po' strana. Dopo pochi giorni dall'omicidio, ecco apparire un benefattore. Perché aspettare la morte per fare della beneficenza ?

<< Il magistrato non ha disposto alcun blocco dei beni. Il suo compagno non risulta avere eredi diretti. Perciò, viste le sue necessità, ritengo possa accettare.>>

Qualcosa, lontano, in fondo alla sua mente, si fece strada. Lo spinse ad aggiungere una frase.

<< Mi permetta , però , di fotografare tutti i quadri, prima della vendita. E' possibile che nascondano qualche indizio utile a spiegare l'omicidio. Non dobbiamo trascurare alcuna eventualità>>

<< Come vuole...intanto, le posso offrire un caffè ?>>

<<Grazie... se non le è di troppo disturbo, accetto volentieri.>>

Fotografò pazientemente tutte le opere.

Non sapeva, in realtà , perché lo stesse facendo. Si era trattato semplicemente di un impulso istintivo , e lui lo aveva accolto e assecondato.

Gustarono il caffè. La donna lo osservava senza alcuna apparente emozione. Né rabbia, né sconforto, né rifiuto, né paura. Troppi dolori dovevano aver percepito quegli occhi smarriti, per provare ancora emozioni.

<<Signora, che lei sappia, il suo compagno aveva nemici ? Qualcuno lo aveva minacciato , di recente ? C'era qualche disputa non risolta ? Qualche possibile vendetta ?>>

<<Che io sappia , no...
Non so esattamente cosa era cambiato in lui, ma negli ultimi mesi aveva voluto riappacificarsi con tutti coloro con i quali aveva litigato. Diceva che il perdono e l'amore verso gli altri lo facevano sentire sereno.
Diceva che , finalmente , si sentiva in armonia con tutto e tutti.
Addirittura, mi confessò che il segreto del suo benessere era che aveva imparato a pregare...
E che lo avrebbe insegnato anche a me, in modo che tutti e due, dopo, saremmo stati felici....>>
A quel punto, non riuscì più a trattenersi.

Il dolore contenuto a stento per giorni si tradusse in un pianto inarrestabile.
Cercò l'abbraccio di lui, senza più pudore né orgoglio.
E lui la strinse a sé.

Era fermo esattamente al punto di partenza. Per quanto nelle sue scarse possibilità, aveva cercato di scandagliare l'ambiente con cui la vittima aveva convissuto . Aveva ascoltato e riascoltato amici, conoscenti, possibili nemici, probabili nemici. I quali, teoricamente, non sarebbero mancati. Ma, come aveva affermato la donna, tutti, infine, avevano confermato che il pittore, un tempo impulsivo, facilmente irritabile, violento, era , negli ultimi anni, profondamente

cambiato. Tutti dichiaravano che era divenuto buono , gentile, disponibile. Aveva cercato di rimediare ai suoi errori , riconoscendo e risarcendo in qualche modo i danni che aveva provocato. Con soldi, quando poteva. Oppure prestandosi a lavori manuali, o ancora regalando le sue opere, che, pur non avendo grandi quotazioni, cominciavano a valere qualcosa.

Le conclusioni erano che egli non era oggetto di odi, o vendette, o colpe tali che avrebbe dovuto redimere con la morte.

A seguire , l'agente aveva provato altre strade.

La famiglia della vittima poteva nascondere qualche segreto ? Qualcuno poteva aver subito torti da un suo familiare, e aveva atteso il momento opportuno per colpire un incolpevole ?

"Le colpe dei padri ricadranno sul capo dei loro figli ", aveva scritto qualcuno.

Raccolse informazioni sui genitori.

Il padre era stato un maestro di scuola. Nessun debito con la giustizia. Una vita e un comportamento cristallini. Sino alla separazione dalla moglie. Cosa che ,

secondo le notizie ottenute, aveva traumatizzato non poco il figlio e lo aveva spinto nelle direzioni sbagliate. La madre, casalinga a quanto pare infelice, aveva cercato gioia fuori dal talamo matrimoniale. Ma, tranne il pittore, nessuno ne aveva sofferto. I due erano morti da tempo, di morte naturale.

Un'altra giornata trascorsa nella inutilità e nella ripetitività delle azioni e delle parole. Laggiù , il sole stava terminando il quotidiano lavoro, e lasciava il proprio turno di guardia sul mondo.
La scrivania, accanto a tazze di caffè e residui di cibo, era occupata in ogni spazio disponibile, da documenti, appunti, dichiarazioni, fotografie, ritagli di giornali, relazioni informative. E tutto lasciava presagire la necessità di un'altra, più ampia scrivania, vista la quantità di scartoffie accumulate.
La stanchezza stava divenendo insostenibile. Gli occhi non riuscivano a rimanere aperti.
Ragion per cui, trasalì quasi spaventato, quando il vecchio gendarme, con cinico

sarcasmo, lo distolse dal torpore incipiente.
<< Non sta cavando un ragno da un buco, vero giovanotto ?! Gliel'ho detto e glielo ripeto : non perda altro tempo. Nessuno rimpiangerà quel povero bastardo .
Mentre lei si trastulla con questa indagine, là fuori ci sono diecine di brave e oneste persone che stanno attendendo giustizia per i torti subiti.
Dedichi le sue capacità e il suo tempo a chi se lo merita !>>
<<Si, signore…. probabilmente ha ragione lei… ci penserò …>>
Si, forse c'erano le brave e oneste persone che attendevano. Ma loro erano vive.
Rivide, nella sua memoria , l'immagine di quella povera donna in lacrime.
Una disperazione insanabile.
Tanto da temere che, presto, poteva esserci un altro cadavere , in quella storia.
Quella donna non avrebbe retto a lungo.

No.
Non avrebbe rinunciato.
Solo una semplice questione di principio, di etica personale.

Era certo che non avrebbe più potuto guardare sé stesso allo specchio, sapendo di essere stato sconfitto dal Male , senza aver cercato di combatterlo sino in fondo.

Lo chalet era una modesta costruzione, per nulla appariscente. Era situato alla periferia di una famosa cittadina turistica della Svizzera francese. Le vetture furono parcheggiate in un grande piazzale poco lontano. Si trattava di auto prese rigorosamente a noleggio, pagate in contanti e con contratti a nomi di fantasia.
Nessuno, né i partecipanti alla riunione tra loro stessi, né eventuali curiosi che li

avessero visti arrivare , avrebbe potuto rintracciare o identificare alcunché.

Entrarono nella grande sala centrale. Convenevoli ridotti al minimo indispensabile.

Nessun addobbo . Nessun servizio di ristoro. Unica concessione alle possibili debolezze umane, era un caminetto con un caldo fuoco acceso. Ma questo, solo per evitare possibili congelamenti e relative problematiche di ordine sanitario.

Erano, tutti, rappresentanti di qualcuno o di qualcosa. I loro padroni non sarebbero mai stati nominati espressamente, né tantomeno apparsi di persona a una di quelle riunioni.

I motivi erano i più diversi. C'era chi voleva mantenere l'anonimato perché la sua attività principale era l'illegalità. C'era chi aveva una reputazione ufficialmente impeccabile e non voleva sedere a fianco di chi era nell'illegalità. C'era chi aveva timore di irruzioni della polizia in difesa della giustizia, o di irruzioni di malintenzionati in lotta contro la giustizia. Oppure c'era chi non voleva sapere nulla di cosa si trattasse in quelle riunioni, pensando che, in quel modo, i peccatucci

oggetto delle stesse non lo riguardassero, o che non ne avesse responsabilità. Un atteggiamento mentale tipo :" Non sapevo che il mio rappresentante legale , che ritenevo onesto, fosse implicato in affari sporchi ", oppure "Io sono innocente, ho sempre rispettato la legge, non ci sono prove contro di me ".
I classici "sepolcri imbiancati".
Tutti sedettero al posto assegnato, contraddistinto da un numero.
Infine prese la parola colui che appariva come il leader del gruppo.
<<Signori, vi ringrazio per la vostra presenza. Tutti voi conoscete le ragioni di questa riunione.
Vi aggiorno sugli ultimi sviluppi.
Come avrete saputo, la fase "uno", dopo una lunga elaborazione, è terminata.
Il soggetto prescelto è stato soppresso, e , come d'accordo, è già in corso la fase "due". Dobbiamo discutere e decidere , rapidamente, in quali luoghi, con quali entità operative e in quali tempi , portare a conclusione anche questa fase. Per poi passare alla fase "tre", che è poi quello che interessa a chi state rappresentando in questo momento.

Però, prima di discutere di questi argomenti, dobbiamo decidere il tipo di azioni più opportune da porre in atto in merito a un paio di difficoltà sorte nel frattempo.
Punto uno : l'esecutore, da voi incaricato, si è rivelato maldestro e, ritengo, inaffidabile. Quindi, pericoloso per tutti noi. Ha lasciato il corpo della vittima nelle mani della gendarmeria. Inoltre, nell'ultima conversazione telefonica, si è espresso con ambigue parole, tali che fanno prefigurare un possibile tentativo di ricatto da parte sua.
E' necessario che sparisca quanto prima.
Voi l'avete scelto . Voi vi occuperete della faccenda.
Punto due : i nostri amici , all'interno della gendarmeria, mi fanno presente che il cosiddetto "pivellino", cui è stata affidata l'indagine, che avevate descritto come un perfetto idiota, si sta dimostrando invece un giovane con forti valori etici, una profonda fede nella giustizia, una volontà ferrea , e un intelletto non comune, pur nella scarsa esperienza e nella umiltà del suo comportamento.

Anche in questo caso, voi avevate indicato questo elemento come utili ai nostri piani. E, pertanto, voi vi occuperete di come renderlo inoffensivo. Come ricorderete, avendo letto il suo curriculum, avevo sconsigliato di utilizzarlo, ma voi avete deciso diversamente.
Ho finito.
Ora, a voi la parola .>>
Intervennero a turno. Da buoni avvocati , quali erano, ognuno di loro,con eloquio forbito e ricercato, lamentò giustificazioni, ognuno diede la colpa ad altri per gli errori commessi, ognuno espose possibili rimedi.
La riunione si protrasse per ore.
Alla fine, vennero prese decisioni.
Sarebbero state fatali.
Per tutti.

Quanto tempo era trascorso, da quell'omicidio ? Un mese ? Due mesi ?
Stava per "gettare la spugna".
La convocazione arrivò nel momento peggiore, in una mattinata grigia, di nebbia e freddo.
Il clima ideale per un colpo da K.O.

Correva voce che, probabilmente, il capo della gendarmeria, nella sua vita, non avesse mai sorriso. Ma quel giorno

raggiunse vertici inarrivabili di insostenibile antipatia.

<< Agente ...>> esordì, appena lui ebbe varcato la soglia dell'ufficio ,<< mi hanno riferito che lei sta lavorando a un caso da oltre due mesi....

E' vero ?! >>

<<Signore, sto facendo il possibile...>>

<<Le ho chiesto se è vero !>>

<< Si, signore... è vero..>>

<<Quando pensa di poter presentare delle conclusioni ? Forse, dopo aver raggiunto la pensione ?!>>

<<Signore...proprio ieri sera ho individuato una pista...>>,mentì spudoratamente.

<<Ah si ?! Agente , lei è pagato profumatamente dal contribuente non per leggere scartoffie tutto il giorno, o per starsene seduto al caldo nella sua comoda poltrona ! Ho il forte dubbio che lei creda di essere più furbo di me e degli altri suoi colleghi, i quali, per inciso, faticano ogni giorno fuori da questo palazzo, facendo il loro dovere. Forse, dirigere il traffico potrebbe essere utile alla sua formazione lavorativa !>>

<<Signore...mi conceda ancora una settimana... se, al termine, non avrò ottenuto risultati, sarò io a chiederle il trasferimento alla vigilanza urbana>>
<<Sta bene . Una settimana a partire da oggi.
E non oltre !
Buongiorno, agente!>>

Tornò alla sua scrivania, distrutto.
Perché il Male doveva vincere ? Stava combattendo come un novello Don Chisciotte, contro una quantità di mulini a vento ? Soprattutto , stava combattendo da solo ?
No. Non era mai solo. E non lo sarebbe stato mai.
Sommessamente, rivolse la sua rabbia repressa a stento, verso Qualcuno che sperava lo stesse ascoltando.
<<Dio mio, perché permetti questo ?!
Ti prego, aiutami ...non farlo per me ... Fallo per quel pittore... per quella povera donna....per tutti i disperati come loro, che attendono giustizia ..
Aiutami !>>
E poi, chinò il capo, affranto.

L'incidente avvenne in una strada poco frequentata. E, quindi, opportunamente, senza testimoni.
L'urto dell'enorme autoarticolato contro la piccola vettura fu devastante.
Rimase molto poco del suo guidatore. Gli unici testimoni del fatto furono gli autori stessi. I due, che siedevano nella cabina del camion, asserirono, sotto giuramento, che la vettura aveva sbandato ed era sopraggiunta nella loro corsia di marcia, rendendo lo scontro, inevitabile.

Le tracce lasciate sull'asfalto sembrarono confermare la loro versione.

Il poliziotto , che era stato chiamato sul luogo dell'incidente, era un appassionato di pittura. Vide ciò che rimaneva del quadro nel sedile posteriore. Il dipinto, semidistrutto ma ancora guardabile, era tratteggiato con colori intensi; l'insieme era armonioso e originale: una bella immagine di un antico ponte con grandi arcate di pietra, un fiume placido, alberi frondosi, fiori, figure umane.

Si ricordò del pittore ucciso.

<<Buonasera, signore...mi scusi se la disturbo a quest'ora...Sono alle prese con un grosso incidente stradale. E ho scoperto, a bordo di uno dei mezzi coinvolti, qualcosa che forse potrebbe interessarle...>>

Oh, certo che era interessato!

Si precipitò a tutta velocità sul luogo della disgrazia.

Si, era un quadro del pittore. La firma era la sua.

L'immagine e la scena erano incomplete.

Qualcuno aveva interrotto bruscamente, e definitivamente, la sua ultimazione.

L'autopsia descriveva, con minuzia, antefatti, modalità e ragioni della morte. Rimase turbato dalla rappresentazione asettica di quella tragedia, quasi si fosse trattato di un atto notarile. Ma se voleva fare il gendarme , doveva abituarsi a mettere da parte emozioni e sentimenti.
Il suo obiettivo era cercare giustizia. Quello, e null'altro, doveva essere il supremo sentimento.
Nel cadavere fu rilevato un elevato tasso alcolico nel sangue. Impossibile stabilire

se provocato da qualcuno, oppure indotto volontariamente. La relazione evidenziava la cosa come possibile causa dell'incidente.
Veniva anche rilevata l'identità del defunto : un uomo pericoloso, con numerosi precedenti penali per violenza e spaccio di droga. Era stato indagato anche per un paio di omicidi ma, in qualche modo, ne era uscito indenne.
Tracce di sangue del pittore vennero trovate nella vettura. Era possibile che l'arma del delitto fosse stata deposta da qualche parte, momentaneamente, all'interno, per poi essere buttata.

Le scartoffie giacenti sulla sua scrivania, furono velocemente trasferite sul pavimento.
Al loro posto , tutti gli oggetti trovati nell'auto e tutto ciò che era stato rinvenuto sul cadavere : documenti di identità falsi, parecchi soldi, ritagli di giornale, cartine stradali, fotografie del circondario.
E un minuscolo cartoncino bianco.
Con un numero scritto a mano.

Bussò alla porta dell'ufficio.

Il capo della gendarmeria lo accolse con la solita, naturale avversione.
<<Cosa vuole ?! Ha finalmente deciso che questo non è il lavoro che fa per lei ?!>>
<<No, signore. Ho deciso di comunicarle che ho trovato l'assassino del pittore. >>
L'altro rimase perplesso.
Il suo viso cambiò atteggiamento.
Parve intuirsi, nel suo sguardo, una qualche forma di timore. O di paura.
Ma forse era solo un'impressione.

Sintetizzò al suo superiore gli ultimi avvenimenti : l'incidente stradale, i precedenti del morto, le tracce del pittore a bordo della vettura, il quadro ritrovato.
Qualcosa, dentro sé, gli suggerì di omettere il ritrovamento del cartoncino con il misterioso numero.
Forse un eccesso di prudenza ? Ma quel qualcosa gli ricordò che era molto meglio essere prudenti e poco inclini alla fiducia prima, piuttosto che ritrovarsi, poi, imprudenti e molto fiduciosi, sul tavolo di un obitorio.
In ogni caso, riteneva, dentro di sé, che era quello l'elemento che poteva permettere di decifrare quella complessa indagine.

Il capo lo ringraziò freddamente e lo invitò a fornirgli periodici aggiornamenti .

Era evidente che nell'ambiente della gendarmeria c'era ostilità. Nella migliore delle ipotesi, colleghi e superiori non credevano in lui e nelle modalità con cui svolgeva il suo incarico.
C'era , poi, anche l'altra ipotesi.
Che la sua coscienza rifiutava di accettare.
"Meglio essere diffidenti, e in buona salute, prima, che essere felicemente fiduciosi sotto un metro di terra, poi ", ripeteva, in lotta contro sé stesso.
Poteva esserci qualcuno con una doppia vita, e una doppia o tripla moralità, che lo stava sorvegliando proprio dall'interno della gendarmeria.
La naturale conclusione del suo tormento interiore fu che era necessario trovare qualcuno di cui potersi sicuramente fidare, e su cui poter contare.
Trovò la persona in questione.

Uscì dal palazzo , con la scusa di andare a prendersi un caffè.
Il locale era poco lontano.Oltre al caffè, chiese un telefono .
L'uomo era un suo vecchio compagno dell'Accademia, un elemento capace e intelligente.
Attualmente operava nei Servizi di Informazione. Un incarico delicato che poteva essere affidato solo a persone di assoluta integrità morale.
<<Buongiorno....Come ti và ?>> esordì.

<<Ciao !E' un po' che non ci sentiamo...il lavoro è molto impegnativo, ma non mi posso lamentare...la paga è buona, i superiori mi lasciano sufficiente libertà di azione. E tutto l'insieme è interessante e coinvolgente....Sì...direi che sono contento...E tu? Come integerrimo gendarme immagino sarai severissimo.....>>

<< Mi hanno affidato un caso veramente complicato, e sono un po' in difficoltà. Ad essere sincero, ti ho chiamato per sapere come stavi, ma soprattutto perché ho bisogno del tuo aiuto.... Preferirei spiegarti tutto di persona. Che ne dici...ci facciamo una pizza e una birra ? >>

<<Certamente... quando vorresti ?>>

<<Ti va bene domani sera ? Facciamo nel solito locale di sempre ? Se non ricordo male, l'avevamo eletta miglior pizzeria del mondo...>>

<<Sì che mi va bene...Domani sera verso le 21 ?>>

<<Va bene....allora , a domani.. ciao!>>

Tornò nel suo ufficio.
Avvertì sguardi interrogativi intorno a sé.
No, non era a suo agio in quell'ambiente.

Sera del giorno successivo.
Per raggiungere quella pizzeria avrebbe dovuto percorrere alcuni chilometri.
Normalmente, circa trenta minuti di auto.
Ma stavolta seguì un itinerario diverso, molto più tortuoso, che però gli avrebbe consentito di verificare la presenza di eventuali cacciatori messi sulle sue tracce.
Stava diventando paranoico ?.
Forse. Per cui , ripeté a sé stesso il suo slogan preferito ." Meglio essere diffidenti ma in vita, che stupendamente fiduciosi sotto un metro di terra " .
Accese il motore.
Immessosi sulla strada nazionale, osservò con attenzione, mediante il retrovisore, il flusso delle auto alle sue spalle. Procedendo ad una andatura regolare, i frettolosi guidatori, dietro di lui, non tardavano a superarlo , accompagnando la cosa con imprecazioni e concerti di clacson, a causa della sua lentezza.
Tutti tranne uno.
Distingueva i fari costantemente a circa cento metri di distanza.
L'auto non sembrava avere alcuna intenzione di superarlo.

Dopo circa dieci minuti di quel balletto snervante, decise di accostare verso una stradina laterale. Continuò per un tratto e poi spense il motore.
Il presunto inseguitore si stava avvicinando. Le pulsazioni erano incontrollabili. Cercò nella sua mente una possibile soluzione di emergenza.
La vettura proseguì davanti alla stradina senza rallentare.
Pericolo superato. Provò a calmarsi in qualche modo. Poi ripartì.
Non si verificarono ulteriori anomalie.
Arrivato nei pressi della pizzeria, parcheggiò a circa cento metri , poi entrò dalla porta secondaria.
"Meglio essere diffidenti ma in vita, che... eccetera eccetera ...", disse di nuovo a sé stesso, confortandosi.
Ecco il suo amico.
<< Temevo di aver sbagliato indirizzo...Sei un po' in ritardo . Solitamente avevi una precisione svizzera..>>
<<Hai ragione. Scusami...ma quando ti avrò spiegato capirai..>>.

Gli raccontò, con dovizia di particolari, tutti i dettagli della vicenda e tutte le sue

perplessità : l'atteggiamento ostile di alcuni colleghi e del suo capo, la sua insistenza nell'attribuire l'omicidio alla conseguenza di un litigio tra alcolizzati, escludendo qualunque altra ipotesi. E poi le pressioni che stava subendo per chiudere in un modo o nell'altro l'indagine. Infine, la strana morte del probabile colpevole, un delinquente professionista con nessuna relazione né conoscenza con la vittima o con le sue amicizie.

Infine, estrasse il cartoncino con il numero misterioso.

<<Come avrai compreso, non mi fido dei miei colleghi , e ancor meno del mio capo. Vorrei che facessi qualche controllo su questo numero. Immagino avrai a disposizione banche-dati, computers, e programmi potentissimi. Solo con dotazioni e strumenti così considerevoli, penso si possa arrivare a qualche risultato. Non certo con i mezzi di cui dispongo io.
Sarà forse un'idea sbagliata, ma ho la forte sensazione che, dietro questo numero, ci sia qualcosa di molto serio e grave .

Qualcosa che , ritengo, potrà interessare più il tuo Dipartimento che la Gendarmeria>>

<<Va bene... farò qualche tentativo...ma non ti aspettare miracoli....Ti farò sapere appena possibile. Nel frattempo, ti consiglierei di appianare, per quanto possibile, i contrasti con i tuoi colleghi .E con il tuo capo. Irrigidirti e chiuderti in te stesso non ti gioverebbe. Fingi di essere d'accordo con lui e di accondiscendere alle sue valutazioni. Dammi retta, è l'atteggiamento più proficuo, quale che sia la verità sulla vicenda, ovvero sia che i tuoi sospetti siano fondati oppure che non lo siano.>>

Si salutarono , con l'impegno di risentirsi entro qualche giorno.

"Per questa indagine, niente relazioni scritte", aveva detto il Capo.
Per cui, il mattino dopo , i due gendarmi si presentarono nel suo ufficio con un bel discorsetto imparato a memoria.
<<Dunque, agenti, cosa avete concluso?>>
<< Signore, l'abbiamo seguito fin da subito. Ha percorso tutta una serie di strade secondarie, prima di imboccare la nazionale. Come se volesse depistare qualche inseguitore. Ma noi non ci siamo cascati.

Ci siamo tenuti a debita distanza, a circa cento, centocinquanta metri dalla sua auto. Riteniamo non abbia avuto sospetti.
A un certo punto, ha svoltato in un stradina laterale, sterrata. Si è fermato e ha spento il motore. Noi abbiamo proseguito alla medesima andatura per non metterlo sull'avviso. Ci siamo fermati un paio di chilometri più avanti. Ma non si è più visto. Pensiamo dovesse avere un appuntamento amoroso clandestino. O che comunque non avesse desiderio di renderlo pubblico. Queste sono le nostre conclusioni, signore.>>
<<Va bene, agenti. Vi ringrazio per il vostro utile lavoro. Continuate a tenerlo d'occhio. Il mio timore è che sia un traditore al soldo di qualche malavitoso.
Ma con il vostro aiuto lo smaschereremo. Buon giorno, signori>>

"Poveri idioti....quell'uomo è molto più intelligente di quello che sembra", rimuginò dentro di sé.
Dopo qualche minuto di riflessioni lugubri e di cattivi presagi, alzò il telefono. Compose un numero non presente in alcun elenco.

<<Abbiamo un problema, signore..>>

<<Che genere di problema ?>>, rispose una voce gutturale e autorevole.

<<Come lei aveva intuito, il "pivellino" è molto più furbo e capace dei miei veterani. E' riuscito senza alcuna difficoltà a seminarli….Dobbiamo risolvere la cosa rapidamente e definitivamente…>>

<<Va bene….ci penso io….Lei intanto faccia mettere microspie dappertutto : in ufficio, in casa sua, nella sua auto. Metta sotto controllo i telefoni di cui dispone.
Faccia controllare tutti i suoi movimenti, dovunque vada.
Verifichi tutte le persone con cui parla o si incontra. Se qualcuno le chiede chiarimenti, dica che è probabilmente un corrotto al soldo della malavita…Mi dia notizie….Buongiorno>>

"Un corrotto al soldo della malavita…", sorrise mestamente tra sé il capo della Gendarmeria ." Se lui è un corrotto , io cosa sarei ?>>

I computers lavorarono senza sosta per tutta la giornata. Miliardi di dati , di collegamenti, di possibili relazioni , vennero scandagliate e filtrate a velocità immense. Banche-dati inaccessibili a persone e istituzioni comuni furono interpellate. Rapporti bancari, documenti di identità, codici fiscali, numeri di previdenza sociale, password di accesso a reti di comunicazione. Nulla venne tralasciato. Il numero era composto da dieci cifre, e questo agevolava in qualche

modo la ricerca. Sarebbe stato impossibile rintracciarne l'origine se si fosse trattato di un numero di tre o quattro cifre.

Fu verso la fine di quella giornata faticosa per tutti, uomini e macchine, che accadde qualcosa.
Quel fornitore di servizi aveva sede a Singapore, ma aveva clienti in ogni parte del mondo. Soprattutto quelle parti del mondo e quei clienti che erano poco propensi a far conoscere i propri segreti.
Si trattava di una utenza telefonica.
Corrispondeva alla sede di una società anonima svizzera. Un veloce, ma discreto, controllo della polizia locale verificò che, all'indirizzo, non c'era nessuno. Era solo un recapito postale. Febbrili contatti vennero attivati ai più alti livelli. Fu possibile entrare nel segreto della sua compagine azionaria. Ma non fu risolutivo: a sua volta essa era controllata da una piccola "finanziaria", con sede in un'isola caraibica. E lì, terminò ogni ulteriore ricerca . Muri legali e politici invalicabili si opponevano a qualunque richiesta di informazioni.
Si procedette per un'altra strada.

Furono esaminati gli ultimi scambi di chiamate effettuate attraverso quel numero.
Non molti.
Una chiamata presso una nota località svizzera, in un chalet disabitato, affittato saltuariamente, con pagamento rigorosamente in contanti.
E una telefonata ricevuta dalla rete nazionale.
Da un numero che spiegava molte cose.
E che poteva significare qualcosa di simile a una sentenza .

Era il momento. Come da accordi, avrebbe dovuto richiamare il suo amico dei Servizi di Informazione.
Terminato il suo turno di lavoro, si avviò verso un locale pubblico da dove, sempre in nome della prudenza, avrebbe eseguito la telefonata. I suoi sensi e il suo istinto, pur ancora inesperti, erano in guardia.
Si soffermò davanti a una vetrina, fingendo interesse per gli articoli esposti.
E li vide.

Erano in due , disposti a un centinaio di metri dietro di lui.
Parlavano animatamente tra di loro.
Poteva essere una vera discussione. Oppure stavano simulando. Nel frattempo, anch'essi si erano fermati.
Proseguì lentamente.

Ancora una sosta.
Senza voltarsi, ma con un impercettibile spostamento dello sguardo, poté percepirli di nuovo alle sue spalle.
Mantenendo un passo regolare , per non destare sospetti, decise di entrare in un grande supermercato.
Ressa e confusione ai massimi livelli. Centinaia di persone . Vociare diffuso. Musica dagli altoparlanti. Grida di bambini.
Superato l'accesso , si tolse il soprabito e , sgomitando e urtando, cercò l'uscita secondaria. Nascosto dietro una colonna, si mise in osservazione. I due erano entrati, ma stavano cercando inutilmente, frustrati, in ogni lato e in ogni direzione.
Avevano perso le sue tracce.

Ebbe la conferma che la sua non era paranoia. E non ne fu felice : da ora in poi, non avrebbe più avuto paura delle sue fantasie ; in compenso , avrebbe dovuto temere esseri reali, in carne ed ossa.
Uscì di corsa dal supermercato.
Attraversò una ragnatela di vicoli male illuminati.
Ombre spaventevoli dietro ogni angolo.
Pochi, infreddoliti passanti.
Con il cuore in gola, giunse in una grande piazza ed entrò in un locale.
Prese posto vicino all'ampia vetrata che permetteva una visione estesa dell'esterno.
Nessuno lo aveva seguito.
Dopo una veloce consumazione, chiese di poter fare una telefonata.

"Sei in pericolo....>>, furono le prime parole pronunciate dall'amico, rispondendo alla chiamata.
<<...e il pericolo ti è molto vicino>>.Riassunse il risultato delle ricerche.
<<Quel numero corrisponde ad un recapito telefonico. E l'ultima chiamata effettuata a quel numero proviene dalla Gendarmeria....Ho consultato i miei

superiori, in merito a ciò che dovremmo fare>>. Gli illustrò i dettagli.

Le ore trascorsero senza particolari colpi di scena,quel giorno Una noiosa sequela di esigenze burocratiche, di passaggi di carte, relazioni, timbri, visti, chiacchiere da ufficio.
Tutto normale .E così doveva essere.
Per gli altri. Ma non per lui.
I suoi colleghi lo videro cupo, immerso in pensieri apparentemente non allegri. Più volte afferrò il suo volto tra le mani, come a voler esternare un animo depresso e stanco.

La sera, il "pivellino" salì sulla sua auto, e di buona lena, percorse alcuni chilometri, sino alle vicine alte montagne.
La strada era uno stretto e pericoloso percorso confuso e perso tra boschi di conifere, pareti rocciose, abissi senza fine.
Essendo del tutto inaspettata quella gita serale, fu organizzato in fretta e furia un pedinamento.

I due "cacciatori", cui era stato affidato l'incarico, erano rimasti attardati. Ma non si preoccuparono più del dovuto.
Si trattava di una strada poco frequentata, e scorgevano, senza alcuna difficoltà, davanti a loro i fari dell'auto della loro "preda", a un paio di chilometri di distanza.

Si fermò su un ampio pianoro.
Una breve riflessione. Poi, innestò la marcia. L'auto, lentamente, prese velocità. Laggiù, rocce e dirupi spaventosi, canali scavati nel fianco della montagna da acque tumultuose.
Un primo urto. Poi, un secondo.
Una potente esplosione. Un fuoco immane avviluppò l'inerte struttura, come fosse un antico sacrificio offerto agli dei della montagna.
Tutto finì rapidamente, come rapidamente era cominciato.
Poco o nulla rimase : un po' di rottami anneriti, parti di lamiere contorte, cenere, carne e ossa, qualche brandello di vestiti, carte e documenti del guidatore parzialmente bruciati.
Poi, il silenzio.

L'ordine di quella natura selvaggia e incontaminata si impose presto al temporaneo disordine causato dall'uomo.

I due inseguitori giunsero poco dopo.
Ansiose chiamate in radio annunciarono, al Comando, la tragedia che si era consumata.
Altre pattuglie arrivarono.
Elicotteri deposero, sul fondo di quell'abisso, gendarmi appositamente attrezzati.
Dovettero constatare che poco era rimasto dell'occupante : parti di ossa, di vestiti, resti dei documenti di identità .
Il rapporto stilato confermò la morte del loro collega. Una morte inspiegabile.
Il Capo della Gendarmeria si incaricò di dare la notizia alla stampa , e con compunto atteggiamento di tristezza, offrì le condoglianze alla famiglia del caduto da parte di tutto il Corpo della Gendarmeria. Una perdita insanabile di un valido e giovane collega.

Terminati gli eventi pubblici, tornò con manifesta fierezza alla sua scrivania,

attestando così che la lotta al crimine non si sarebbe fermata , nemmeno di fronte alla morte.

E poi, rimasto solo, compose il numero.
<< Problema risolto>>, comunicò all'interlocutore.

La telefonata venne intercettata, essendo, il suo apparecchio, sotto controllo.
Potenti e velocissimi elaboratori localizzarono il luogo del ricevente. Senza margine di errore.

La casa era isolata, di tipo popolare, situata nella prima periferia di Parigi, e non risultava abitata, al momento. Una immediata consultazione dei Registri degli Immobili ne attribuiva la proprietà ad una anziana signora.

Furono controllate le sue relazioni parentali. Emerse che era la madre, ancora vivente, di un famoso mercante d'arte, socio delle più importanti case d'asta del mondo.
Per quale motivo un personaggio così in vista, senza alcun problema di soldi, nonché senza alcun precedente penale, sarebbe stato coinvolto nell'omicidio di uno sconosciuto pittore ?

La sede principale della sua attività era un atelier , in uno dei quartieri più antichi di Parigi. Da una prima sommaria relazione informativa, l'uomo risultava essere legato da una fitta rete di amicizie e conoscenze con influenti personaggi della politica, dell'economia e dell'alta finanza.
Le indagini furono affidate ad un ristretto gruppo di agenti, con l'assoluto divieto di diffondere notizie, pena l'arresto immediato.

La Senna scorreva placida , poco lontano, accanto alla vigile e protettiva presenza della cattedrale di Notre Dame.
Gruppi di turisti di ogni razza e nazionalità, attendevano pazienti una

fugace visita nella grande chiesa. Altri osservavano il sereno fluire del possente fiume. Altri si disperdevano nei vicoli e nelle antiche strade consumate dalle alterne vicende umane.
Tra questi, un austero signore con occhiali da vista, una folta barba, un'elegante borsa.
Lo si sarebbe detto un professore universitario. Oppure un appassionato cultore della pittura di tutte le epoche, considerato il modo in cui stavo osservando attentamente la vetrina e l'interno di quell'atelier.
Sarebbe stato sufficiente togliere barba e occhiali, per scoprire che, in realtà, si trattava di uno della Gendarmeria, un "pivellino" da poco entrato nei ranghi.

Ripensò agli avvenimenti di qualche giorno prima; ripensò alla sua morte e alla sua attuale resurrezione.
Se fosse stato scoperto , giornali e televisioni avrebbe gridato al miracolo.
Ma non si era trattato di un miracolo.
Quella sera, nell'auto accanto a lui, sedeva un povero barbone, morto di freddo e di stenti sotto un ponte, e depositato, da

mesi, in una gelida cella dell'obitorio, in attesa che qualcuno ne reclamasse il corpo e ne piangesse la dipartita.
Cosa che nessuno aveva fatto.
Per cui, il barbone, per quell'ultimo viaggio, era stato ripulito e vestito con abiti nuovi identici ai suoi. Come identico al suo era il gruppo sanguigno, l'altezza, il colore dei capelli, il peso, l'età, sia pure in approssimazione. Aveva cosparso il cadavere con tracce del suo DNA, sperando in un esame non molto approfondito.
E poi lo aveva salutato e ringraziato e pregato per lui, prima di scendere dall'auto, spinta verso il precipizio.
Percorso velocemente un sentiero di qualche centinaio di metri, era salito su una vettura che, a fari spenti, lo stava attendendo poco oltre. A bordo c'era il suo amico del Servizio Informazioni.
Quello che più si rimproverava era aver dovuto causare un inutile dolore a sua madre e a suo padre. Ma presto, trascorso qualche giorno, avrebbe trovato il modo di informarli e di farsi perdonare.

All'interno della galleria d'arte, si individuava un ampio corridoio e una grande sala. Alcuni incaricati, ben vestiti e con fare accattivante, contrattavano sorridenti con vari avventori, descrivendo le opere e esaltando questo o quell'artista.
Nel salone , addobbato con antichi mobili intarsiati e sontuosi tappeti, su eleganti treppiedi erano esposte tele di vario genere . C'erano quadri di famosi impressionisti, poi era rappresentato il

cubismo, l'astrattismo, altre correnti artistiche.
Estrasse con cautela e circospezione, per un'ultima volta, l'identikit che la compagna del pittore aveva fatto tracciare : la persona che si era presentata da lei e aveva acquistato tutti i quadri, era in quel locale. Non c'era alcun dubbio. Era uno degli addetti.

Entrò nell'atelier.
<<Buon giorno, signore....posso esserle utile ?>>, si presentò l'uomo educatamente.
<<Buon giorno... sì...forse potrà essermi utile...Avete , qui, una esposizione molto importante. Si tratta di opere di notevole valore....Ma, vede, a me interessa acquistare a scopo di investimento. Avete qualche suggerimento ? Un artista che , stimate, possa veder crescere rapidamente le sue quotazioni ? Accetto volentieri anche artisti poco conosciuti, purché abbiano, secondo il vostro parere, buone prospettive di rivalutazione ...>>
<< Signore...ho quello che fa per lei... Si tratta di un pittore morto da non molto tempo, e , come spesso accade, dopo la sua

morte i prezzi sono iniziati a salire.... Nella sua originalità si rifà abbastanza all'impressionismo.... Vengale mostro una sua opera>>

Percorsero l'ampio corridoio molto lentamente, quasi in ossequio alla sacralità dei quadri presenti. Non poté non notare un'opera di Picasso. E un Modigliani. Quadri e autori che avevano raggiunto prezzi da vertigine.

E, per lui, del tutto insignificanti e parecchio brutti.

Ma lui stava solo fingendo di essere un valente intenditore.

<<Ecco qua..... osservi la mirabile combinazione dei colori...il tocco morbido, sfumato...la serenità che sprigiona dalla immagine. Il bellissimo ponte con le grandi arcate di pietra... il fiume scintillante... le ombre soffuse della florida vegetazione....così significativi , quegli uomini e quegli animali.... E guardi il cielo così realistico.... Tutto bellissimo.

E , soprattutto , a un prezzo accessibile.

Ma, le assicuro, ancora per poco...>>

Notò l'elegante cartoncino appoggiato accanto alla tela .E trasalì : diecimila dollari.

Stavano rivendendo un solo, unico quadro al doppio di quanto avevano pagato alla compagna del pittore per l'acquisto di tutto il lotto di oltre duecento opere.
Incredibile.
E inspiegabile.
<<Sì...ha ragione lei...è veramente meritevole...e a un prezzo tutto sommato non impossibile.
Lei è stato molto gentile. Ci penserò , ma ritengo ci rivedremo presto.
Molto presto. Arrivederci >>
"Amico, mi dispiace per te, ma ti dovrò rivedere con le manette ai polsi " , disse tra sé , mentre usciva dall'atelier.

Fu mentre stava fantasticando su prossimi viaggi in località esotiche, con valige piene di dollari, che squillò perentorio e fastidioso, quel telefono. La voce gutturale e sgradevole, che lui ben conosceva, lo percosse.
<<Tutti i miei soci si congratulano con lei per la favorevole conclusione del problema>>
<<E' stata una situazione fortunata...>> rispose il Capo della Gendarmeria,<<..ma

dobbiamo dedurne che la Dea Fortuna è dalla nostra parte >>
<<C'è ancora qualcosa che deve trovare la giusta sistemazione. E rapidamente...Lei sa' a cosa mi riferisco, vero ?>>
<< Si, signore, lo so...me ne occuperò personalmente>>
<<Lo faccia subito....i miei soci sono preoccupati....Le ricordo che sono previsti importanti riconoscimenti per lei, al termine di tutta questa vicenda>>
<<La ringrazio, signore....domani , al più tardi, tutto sarà risolto>>.
La voce non ritenne necessario prolungare oltre quelle chiacchiere. Il gelido e non umano "clic" del microfono chiuse quella conversazione altrettanto gelida. Ogni volta che sentiva quella voce provava un brivido di paura. Ma erano anni che ascoltava e obbediva. Aveva venduto la sua anima a quel demonio tanto tempo prima e non avrebbe più potuto rompere quella catena. In cambio aveva avuto denaro , potere, carriera : tutto ciò che la sua anima perduta aveva chiesto. Quindi avrebbe eseguito l'ordine che gli era stato comunicato.

L'agente di turno all'ascolto, che aveva intercettato la comunicazione, passò il testo al suo diretto superiore.
Venne indetta una riunione immediata. Dovevano decrittare quelle frasi in maniera plausibile. Era evidente che i due interlocutori stavano parlando di qualche azione o intervento di una certa gravità, stante il fatto che " i soci erano preoccupati".
Di quale problema doveva trattarsi ? I due avevano parlato di "qualcosa" che doveva trovare una giusta sistemazione. Forse qualche oscuro affare che non aveva trovato la conclusione sperata ? Oppure qualche difficoltà ad incassare del denaro? Oppure avevano usato il termine "qualcosa" , in luogo del termine "qualcuno ? La discussione non approdò a nulla. Fu deciso di inviare, per il giorno successivo, un agente che pedinasse il Capo dei Gendarmi.
Un decisione tardiva.

La donna stava superando lentamente, molto lentamente, il dolore provocato dalla morte del suo amato pittore.
Quella sera, qualcuno bussò alla porta.
Dallo spioncino apparve la confortante immagine di una divisa, e un volto già conosciuto.
Aprì, senza alcun timore.

Fu rapidamente imbavagliata e resa incapace di difendersi. La siringa le iniettò una dose potenzialmente letale di una sostanza allucinogena. Pochi minuti di attesa bastarono per portarla in stato di coma.

La logica conclusione di una vita disordinata. Lei era stata per anni preda delle droghe. Il dolore profondo sopportato per l'omicidio del suo uomo la aveva convinta a cercare la morte. Questo sarebbe stato il naturale risultato dell'indagine.

La donna aveva visto in viso chi le si era offerto di acquistare i dipinti. Era un rischio che non doveva essere corso. Ora il rischio era stato eliminato.

Uscì dalla casa soddisfatto del suo lavoro.

Fu un caso. Una vicina di casa aveva una necessità e conoscendola come una persona sempre disponibile, si recò da lei.
Bussò più volte inutilmente.
Non voleva apparire curiosa e invadente, ma Qualcosa, o Qualcuno, le suggerì che in quella occasione non avrebbe peccato.
Sbirciò dalla minuscola finestra e la vide.
Era sul pavimento, con la bocca aperta e gli occhi spalancati.

L'ambulanza fece appena in tempo a soccorrerla e a trasferirla in "terapia intensiva".
Stava combattendo contro la morte, in una battaglia che sembrò subito impossibile da vincere.

Nella riunione che fu indetta, dopo quel fatto, tra il gruppo degli agenti incaricati , fu sentimento comune la rabbia per non aver capito in tempo ciò che stava per accadere. Tutti avvertirono, su di loro , il peso di quella colpa. Una nuova vita stava per essere inutilmente stroncata. Ma tutti garantirono, proprio a causa di quella tragedia, maggior forza e impegno per assicurare i veri colpevoli alla giustizia.

La loro vita aveva assunto aspetti paragonabili a quelli di un convento di clausura. Il ristretto gruppo di agenti assegnati a quell'inchiesta lavorava da settimane in isolamento dal resto della loro Unità, e , salvo quanto necessario per l'inchiesta, dal resto del mondo.
Si erano imposti un invalicabile sistema di regole e di comportamenti, ma c'era sempre il rischio che un errore potesse essere commesso. O una falla, volontaria o meno, facesse affondare quel sistema.
Avevano compreso, sia pure a grandi linee, di avere a che fare con un potere

enorme, di cui non conoscevano ancora tutte le risorse, le diramazioni, i confini, né, tantomeno, i seguaci.

Venne indetta l'ennesima riunione, cui parteciparono tutti, compresi il gendarme, per il mondo dolorosamente defunto, e il suo amico.

Prese la parola il loro Comandante .

<<Signori, la situazione è la seguente : la compagna del pittore attualmente risulta ancora in vita, ma è in coma profondo. Pertanto non sappiamo se sopravviverà , e, qualora sopravvivesse, se potrà essere in grado di testimoniare le circostanze di quello che le è accaduto.

Siamo propensi a credere che qualcuno l'abbia fattivamente aiutata nel suo presunto tentativo di suicidio o, più probabilmente, l'abbia "suicidata". Risulta infatti che da molti anni non facesse più uso di droghe e che avesse parzialmente assorbito e superato il dolore per la morte dei suo amato pittore. Aveva trovato un lavoro , quindi non aveva grossi problemi economici. Attualmente, la locale Gendarmeria ha attuato ,in ospedale, una blanda forma di sorveglianza sulla sua persona. Non sappiamo da che cosa

motivata. Ma , come vi è noto, il comandante della gendarmeria è in qualche modo coinvolto in tutta questa vicenda, e quindi non possiamo attenderci nulla di buono per il futuro di quella donna. Abbiamo un nostro compagno , tra gli infermieri, ma non possiamo stabilire se e quanto potrebbe esserle di aiuto.
D'altra parte, se intervenissimo apertamente, tutta l'inchiesta salterebbe e i principali , e ancora anonimi, colpevoli potrebbero sfuggirci.
Abbiamo messo sotto controllo l'atelier con alcune potenti microspie, nonché tutti i telefoni facenti capo a quel misterioso mercante d'arte e ai suoi più stretti collaboratori. Alcuni nostri compagni stanno sorvegliando, a turno, i movimenti esterni e interni dell'edificio.
Quel che è certo è che egli vanta amicizie e contatti molto in alto. Temo, anche tra i nostri massimi vertici, politici e militari.
Quindi , vi richiamo alla massima prudenza.
Vi illustro le nostre prossime mosse.
Continueremo la sorveglianza elettronica sia sul Comandante dei Gendarmi, sia su

quello chalet in Svizzera, dove pare si riuniscano periodicamente gli aderenti.
Abbiamo stabilmente un agente in quei pressi.
Da ora , e sino a nuovo ordine, seguiremo la traccia delle aste sulle opere d'arte.
Tutto mi fa pensare che è in quell'ambito che troveremo le risposte che ci mancano.
Nuovo appuntamento fra tre giorni.
A tutti un buon lavoro, e , vi ripeto, massima cautela nei vostri comportamenti. >>

Tutti tornarono ai compiti loro assegnati.

Il gendarme, camuffato sotto nuove sembianze, avrebbe dovuto partecipare ad una importante asta di dipinti , non lontano da Parigi.

L'edificio era un residenza signorile, costruita nel '700, e perfettamente restaurata.
All'esterno, marmi, colonne, archi, grandi finestre con volte elaborate, balconi .
Salì l'imponente scalinata coperta da un soffice tappeto rosso.

Il piano superiore era realizzato in unico grande spazio percorso da un lungo corridoio, che dava accesso a sale di diverse dimensioni.

Antichi dipinti alle pareti , forse di scuola fiamminga. Candelabri in bronzo dorato, lavorati in forma di statuette, illuminavano il percorso . Unica, necessaria concessione alla modernità , la luce elettrica in luogo delle candele.

Divani intarsiati, secretaires in prezioso legno laccato.

Arrivò nella grande sala dove un folto pubblico aveva preso posto ed era in attesa.

Non c'erano volti che lui conosceva. Persone facoltose o importanti, o che volevano far credere di esserlo : orologi d'oro ai polsi, abiti costosi, ridicoli atteggiamenti di ostentazione aristocratica.Molti di loro , probabilmente, erano solo rappresentanti di personaggi ancora più facoltosi , che preferivano mantenere l'anonimato.

Il banditore iniziò la presentazione delle opere.

Ecco un quadro italiano del '600. Un'offerta importante interruppe quasi subito gli scambi.
Ecco un Picasso. Anch'esso aggiudicato.
Un quadro di arte moderna. Quotazione poco combattuta.
Ecco un dipinto raffigurante un grande fiume e le sue floride sponde.
Lui lo conosceva bene. Lo aveva fotografato in casa del pittore.
Osservò con maggiore attenzione la dialettica delle trattative.
Il valore di partenza era assai elevato, trattandosi di un pittore sconosciuto : si iniziava da ventimila dollari.
Intervennero , in sequenza tre, quattro potenziali acquirenti. Scambi intensi, con rilanci incredibili.
Dopo alcuni minuti il quadro venne aggiudicato per centomila dollari.
Uscì dalla sala oltremodo perplesso.
Come poteva accadere che un buon quadro, ma nulla di più, raggiungesse quelle valutazioni così rapidamente ?
Nell'atelier , un quadro di quel pittore veniva venduto pochi giorni prima a diecimila dollari.

Attese all'esterno l'uscita dell'acquirente simulando la lettura di un giornale. Un taxi lo prelevò. Nessun aiuto quindi sarebbe arrivato dalla targa dell'auto.

Alla successiva riunione, tutti gli agenti fecero il loro rapporto. Alcuni di loro, che avevano partecipato alle aste , invariabilmente descrissero il medesimo evolversi degli avvenimenti e delle quotazioni. C'era una regìa dietro quel comportamento . Ma non erano in grado di comprenderne le ragioni.

Le cose stavano andando come dovevano andare . Il sistema era ben collaudato e oliato a dovere. Le pedine si muovevano secondo i disegni previsti.
Era la sensazione del potere che lo entusiasmava : il potere, di vita e di morte, su persone e cose e avvenimenti.
In fondo era da sempre il desiderio dell'uomo : essere simile a Dio.
E lui lo stava diventando.
Amava agire nell'ombra. Lasciava ad altri il piacere effimero e sciocco della pubblicità, della fama, della gloria, del

plauso, delle telecamere, dei microfoni, delle " luci della ribalta".
Lasciava ad altri l'apparire.
Nell'ombra, era lui il burattinaio. Lui tirava i fili di quelle stupide marionette. Politici, industriali, militari, banchieri, uomini di legge, di cultura, di spettacolo, famosi atleti, eminenti religiosi, nobili (di casato, non certo di animo) nonché capi della criminalità. Da tenere nel dovuto rispetto, ma pur sempre marionette.
Tutti attendevano ciò che lui decideva
E il suo potere stava invadendo il mondo.

In quella visione idilliaca, c'era qualche piccolo elemento, qualche tassello del mosaico, non ben collocato, che lo infastidiva. Nulla di irresolvibile. Però lo stava disturbando. Per esempio, quella donna : era ancora viva, sia pure aggrappata ad un sottilissimo filo di vita. Quell'idiota, il comandante dei gendarmi gli aveva garantito che avrebbe risolto il problema. Ma questo non era accaduto. Un piccolo fallimento, che poteva diventare un grande fallimento. Si sarebbe liberato di ambedue.

Nuova riunione.

Il capo del team esordì.

<<Signori, sappiamo ormai come funziona il loro sistema. Ma non sappiamo perché è stato creato.

Più passa il tempo, più vi è il rischio che la nostra inchiesta venga scoperta, resa pubblica, insabbiata. E che i nostri avversari la facciano franca.

Dobbiamo passare all'azione.

Scovate un punto debole, qualunque esso sia. Una specie di "Cavallo di Troia" per penetrare dentro quel sistema.

Qualcuno che pur facendone parte non ne è stato completamente asservito. Qualcuno che è dentro, ma ne vorrebbe uscire. Per paura, per un rigurgito di onestà, perché non sapeva e ormai ritiene, sbagliando, di non poter tornare indietro. Perché aveva momentaneamente bisogno di soldi, e ora non più. O per qualunque altro possibile motivo.
Voglio le vostre opinioni e le vostre proposte. Subito.>>

Ognuno degli agenti si richiuse in sé stesso, riflettendo su quelle parole.

Trascorsero minuti che parvero ore.
Infine , vennero avanzate proposte . E vennero prese decisioni.

Nelle numerose intercettazioni eseguite, nonché ascoltando registrazioni di colloqui con la moglie, l'uomo sembrava turbato, incerto. Era quello stesso uomo che, premuroso, si era offerto di acquistare l'intera produzione del pittore, alla sua compagna, per pochi dollari. Pareva , dalla sue parole, che solo di recente avesse scoperto di far parte di una

banda di criminali. Stimava l'intelligenza e la personalità del suo misterioso capo, ma ne aveva paura. Era soddisfatto del lauto stipendio, ma , nel contempo, la sua coscienza reclamava qualcosa.
Era un tipo metodico.
Tutte le mattine , identico percorso : acquisto del giornale, trasporto dei figli a scuola, un caffè nel locale preferito.

Fu fermato a un finto posto di blocco, e sarebbe stato accompagnato in quella che , gli fu detto, era una caserma della Gendarmeria, per un controllo di routine.

Nessun problema, stia tranquillo…non si preoccupi….

Contemporaneamente , fu avvertita la famiglia, a cui venne giustificata l'assenza per un improvviso, inderogabile, breve viaggio di lavoro. E fu avvertito il luogo di lavoro, al quale una agente-donna comunicava, fingendosi la moglie, una lieve indisposizione del marito.
Le cose andarono un po' diversamente. Arrivati presso un edificio abbastanza fatiscente, gli agenti lo presero di forza e lo

spinsero con brutalità in una cella piccola, buia, senza finestre . Non una panca per sedersi o sdraiarsi. Non cibo né acqua. E soprattutto non una parola di spiegazioni.
Trascorse così le prime ventiquattro ore.
La mente e il corpo, fiaccati, gli imposero di fare qualcosa . Ma ciò che poteva fare fu solo gridare, lamentarsi, minacciare.

Dopo trentasei ore di "trattamento", venne giudicato pronto per un primo colloquio.
Il cigolìo della pesante porta di metallo e il primo spicchio di luce che filtrò dallo stipite, dopo ore e ore di buio e di paura, lo risollevarono moralmente.
I due agenti che entrarono lo rigettarono rapidamente nel terrore . Erano completamente vestiti di nero ; il cappuccio copriva il viso, lasciandovi solo una piccola feritoia per gli occhi.
Senza una parola, lo trasportarono di peso in una saletta poco distante. Venne fatto sedere , con polsi e caviglie incatenati.

Il suo atteggiamento lasciava trasparire una totale perdita di autocontrollo . L'orgoglio ferito del personaggio appartenente a una elite della società,

aveva lasciato il posto allo smarrimento, alla consapevolezza di essere preda di un nemico sconosciuto , a un primo sommario e interiore esame di coscienza sulle colpe commesse, o sulle colpe di altri , taciute e non denunciate.

Come in un incubo da cui stava tardando troppo a risvegliarsi, vide entrare una nuova figura spaventosa, come gli altri vestita completamente di nero.
<<Cosa volete da me ?... Vi mando tutti in galera....voi non sapete chi sono io...>>, balbettò, con scarsa convinzione.
Il capo del team non rispose .
Estrasse dalla sua tuta una cartellina.
All'interno una serie di fotografie orrende.
L'immagine del corpo del povero pittore, martoriato dai colpi di martello, fu come un pugno nello stomaco.
L'uomo non trattenne più un pianto irrefrenabile, e ,in qualche modo, liberatorio .
<<Lo sa' che per questo reato è prevista la pena di morte ?! Lei ha collaborato , direttamente o indirettamente a compiere questo reato ! Lei ha collaborato, e ha condiviso , con i suoi compari, la

successiva eliminazione dell'autore materiale di questo reato ! Lei ha collaborato, col suo silenzio, al tentativo di uccidere la donna del pittore !
Per quanto mi riguarda, per lei non è necessario un processo ! E' solo inutile perdita di tempo ! La sua sentenza è stata già pronunciata !
Questa sera sarà eseguita !
Le rimangono poche ore di vita...Se vuole, potrà scrivere una lettera di addio a sua moglie e ai suoi figli. Le forniremo carta e penna.>>
Il capo del team fece il gesto di alzarsi e di uscire.
L'uomo, di nuovo, non poté fermare le lacrime.
<<Aspetti !!...Mi dia una possibilità ... Io non ero certo che questi reati fossero stati commessi da noi. I miei colleghi parlavano di criminalità comune, con cui pensavo non avessimo nulla a che fare ...>>
<<Non mi faccia perdere tempo !
Lei è uno dei più stretti collaboratori del suo "principale" Non poteva non sapere!>>

<<La prego....mi dia una possibilità...la legge prevede sconti di pena per chi testimonia, fornisce prove ...>>
<<Noi non siamo la legge ! Siamo la Giustizia ! >>
Detto questo, uscì dalla stanza.

Trascorse un'altra ora. Disperazione e terrore furono suoi fedeli compagni.

Il capo del team rientrò. Aveva con sé carta e penna. Glieli posò davanti al viso.
L'uomo scoppiò di nuovo in un pianto dirotto.
<< Lei ha due possibilità : in questi fogli può scrivere le sue ultime volontà a moglie e figli......Oppure scrivere tutto, ma proprio tutto, quello che sa' dei criminali che la comandano : i reati che hanno commesso, gli scopi della loro attività, le loro identità, le loro abitazioni, i loro amici, nonché dove poter trovare le prove e i documenti necessari per incastrarli, i possibili altri testimoni che siano in grado di corroborare queste prove, le vostre sedi operative, le sedi segrete, l'elenco degli aderenti...Tutto.

Se ci renderemo conto che le ci sta mentendo o che ci nasconde qualcosa, la sentenza sarà eseguita immediatamente e non le sarà consentita neppure la lettera di addio....Mi ha capito bene ?!!>>
<<Si...>> , rispose l'uomo con un flebile sussurro , ma anche con un evidente sollievo.

L'agente prese l'iniziativa, dato che il comandante non rispondeva al telefono. Bussò più volte alla sua abitazione, senza risultato.

La cosa poteva essere preoccupante, in virtù del fatto che il comandante non era mai stato assente così a lungo.

Decise di forzare la porta di ingresso.

<<Signor comandante.... Mi scusi, signor comandante...>> , si annunciò .

Naturalmente , non ebbe risposta, visto che il comandante giaceva senza vita, chinato sulla sua scrivania.
Nella mano destra, impugnava la sua pistola di ordinanza. Con essa , si era chiusa definitivamente la sua vicenda umana, in questo mondo.
Nell'altro mondo, era improbabile che dovesse aver ricevuto grandi festeggiamenti. La sua anima non poteva dirsi cristallina.

Accanto al viso riverso, tra sangue e parti cerebrali, fu trovato un significativo biglietto di saluti, che recitava: "sono stanco di vivere . Perdonatemi".
La grafia era molto simile alla sua.
Ma non era la sua. D'altra parte, si era trattato di imitare sole cinque parole. Un'impresa non impossibile, considerata la facile calligrafia del defunto.
Se qualcuno fosse stato presente sulla scena, avrebbe potuto vedere, poche ore prima, un paio di signori vestiti elegantemente, che lui fece entrare in casa, senza timore.
Del tutto ignaro che il suo destino era già stato scritto.

Fu narcotizzato con una sostanza estremamente volatile e irrintracciabile.
Poi, uno dei due, munito di guanti e dopo aver inserito un silenziatore nella sua pistola, gliela pose tra le mani e premette il grilletto.
Tutto molto semplice.
E molto tragico.

La sua, non era una deposizione. Era una enciclopedia. Dal momento in cui il capo del team gli aveva dato l'ultimatum, erano trascorse circa sei ore, e l'uomo non aveva mai smesso di scrivere. Aveva preteso una nuova penna e una risma di carta.
Infine, esausto, aveva chiesto un intervallo : aveva necessità di bere, mangiare e andare in bagno.
Gli fu concesso.
Un premio ben meritato.

Il capo riunì i suoi agenti.
<<Come saprete, abbiamo il nostro "Cavallo di Troia". Ma non basterà. E' solo l'inizio.
Ho, nel frattempo, ricevuto una grave notizia. Quel comandante dei Gendarmi, che ben conoscete, è stato trovato morto nella sua abitazione. Da un primo, sommario esame parrebbe si sia suicidato. Al riguardo, ho forti dubbi.
In ogni caso, questa serie di fatti delittuosi ci dice che chi dirige le fila di questa organizzazione teme, e non vuole lasciare in vita, testimoni pericolosi.
Dobbiamo quindi provvedere a far trasferire la donna in un altro ospedale.
Giustificheremo la cosa come una richiesta dei parenti, motivata dalla necessità degli stessi di essere agevolati nella sua assistenza.
Esecuzione immediata.>>
Due agenti si mossero.
Avrebbero immediatamente parlato con i dirigenti dell'ospedale, fingendosi parenti stretti e, con un elicottero, l'avrebbero trasportata in un posto più sicuro.

Dopo alcuni minuti, il capo proseguì il suo intervento.
<<L'uomo, che in questo momento abbiamo in custodia, verrà riportato stanotte alla sua abitazione.
Trattenerlo ancora sarebbe un rischio per lui, per la sua famiglia e per noi.
Ci sta fornendo una montagna di informazioni e merita di essere adeguatamente protetto.
Tre di voi sorveglieranno a turno lui e la sua famiglia.
Lo doteremo di alcuni strumenti elettronici modernissimi : microfoni, strumenti di rilevazione dei suoi spostamenti, microcamere. Tutto non rintracciabile, salvo il caso in cui i suoi compari, o ex- compari, non lo taglino pezzo per pezzo. Cosa tutt'altro che impossibile. Ma non possiamo fare di meglio.
Il resto di voi si prepari per l'azione finale.

La voce echeggiò, non umana, dall'apparecchio telefonico.
<<Sono io..>> ,disse,<< Avvisi tutti. Questa sera , riunione nello chalet in Svizzera.>>

La notte stava da tempo avvolgendo con il suo manto stellato quelle alte montagne.
La neve aveva coperto alberi e strade e cose, con una soffice coltre.

L'agente , appostato a poca distanza, quasi congelato ma vigile, cominciò ad avvistare le prime vetture nei lontani tornanti .
Diede l'allarme alla centrale operativa.
Con molta prudenza e non poche difficoltà, erano riusciti a installare in tempo utile, nella grande sala interna, alcune microcamere dotate di potenti microfoni, in posizioni praticamente invisibili.
Avrebbero finalmente potuto vedere e ascoltare cosa accadeva oltre quelle pareti.

I primi partecipanti cominciarono ad entrare. Volti truci, determinati, arroganti. Atteggiamenti prevedibili e naturali da parte di uomini molto potenti. O che si ritenevano tali.

Le microcamere stavano descrivendo la scena senza difficoltà.

Un grande tavolo coperto da un rituale drappo nero, sedie dorate con braccioli, facilmente assimilabili, nel presunto cerimoniale dell'organizzazione, ad altrettanti troni.

Ecco i primi individui entrare nella sala.
Indossavano tutti un ampio saio di colore bianco. Un cappuccio a punta, dotato di due piccole feritoie per gli occhi, ne copriva interamente il volto.

Infine , entrò a passo lento e regale, colui che doveva essere il capo, essendo vestito di un saio completamente nero.
La riunione ebbe inizio.

<<Io, Gran Maestro della Loggia del Sovrano Potere, vi saluto.
Fratelli, prendete posto.>>
Tutti sedettero.
<<Come avrete avuto notizia, il nostro potere è stato messo in pericolo da imprudenze, errori ed incapacità.
Situazioni che in gran parte sono state rimediate.
Il comandante della gendarmeria, nostro seguace, ci ha lasciati prematuramente.
Ma, ormai, era solo un fardello per noi.
La donna è stata trasferita in un nuovo ospedale, su richiesta dei suoi parenti. Non costituisce un pericolo immediato, e forse non lo costituirà mai. In ogni caso , scopriremo presto dove è stata portata e

agiremo anche verso di lei in modo opportuno.
Vi invito di nuovo, fratelli, alla più assoluta prudenza.

Il nostro fratello collaboratore è di nuovo tra noi, dopo una lieve indisposizione. Lo ringraziamo. >> Si stava rivolgendo a colui che aveva redatto , pochi giorni prima, nella saletta dei Servizi di Informazione,e all'insaputa di tutti i presenti, le ultime volontà testamentarie di quella malefica confraternita.
<< Gli auguriamo che non accada più. Non possiamo permetterci, cari fratelli, nessuna defezione, che sia essa volontaria o meno.>>
L'uomo ebbe un fremito di paura. Si trattava di una velata minaccia ? Il Gran Maestro sapeva ?
<<Il lungo percorso che abbiamo fatto insieme, in questi lunghi anni, ha portato voi, e i fratelli lontani che state rappresentando, nei luoghi e nelle situazioni dove si manifesta il potere, nelle sue varie forme.
Dobbiamo continuare , così come abbiamo iniziato.

Il denaro è lo strumento del potere.
E' il nostro strumento.
Ognuno di voi e dei vostri signori, ha ora a disposizione somme enormi, che con la nostra astuzia, sorretta dal demonio, nostro vero dio, siamo riusciti a sottrarre agli artigli rapaci degli inutili e sciocchi burocrati che ci governano.
L'ultima operazione messa in atto, sta procedendo secondo le previsioni.
Ci aspettano anni radiosi . Sino alla conquista del potere totale.
A voi, e a chi rappresentate, ordino di proseguire il cammino nella sacra missione con sagacia irriducibile e implacabile. Salute a tutti voi, fratelli >>
Tutti , unanimi, replicarono saldi nella fede << Salute a te, Gran Maestro e nostro signore >>

Ognuno stava eseguendo la partitura che il copione della vita prevedeva per quei giorni; ognuno stava procedendo secondo la consuetudine, la routine quotidiana. Gli agenti,dispersi e occultati in varie postazioni sorvegliavano , o ascoltavano conversazioni banali e ripetitive. All'intero dell'atelier , gli incaricati alle vendite e alla consulenza, assistevano i clienti nelle loro necessità e nei successivi acquisti. Il gendarme e il suo amico, di volta in volta dissimulati sono

diverse sembianze, passeggiavano sorridenti e anonimi nelle vicinanze dell'edificio.
Lo scenario appariva immutato e forse immutabile.
Ma, come un mare calmo e sereno che stesse solo attendendo il momento della furiosa tempesta, così i personaggi di quel piccolo mondo stavano attendendo qualcosa che interrompesse quel precario equilibrio di forze uguali e contrarie.

E il momento arrivò.

Un uomo, frettoloso e guardingo, si approssimò velocemente all'entrata dell'atelier.
I microfoni e le microcamere parvero destarsi da un sonno profondo. E ascoltarono e osservarono.
L'uomo si diresse verso uno degli addetti, con atteggiamento perentorio.
<<Ho necessità di parlare con lui. Immediatamente!>>. L'altro non osò replicare. Discesero una serie di gradini, sino ad arrivare presso l'accesso di una specie di cripta. Lì, microfoni e microcamere non potevano essere utili.

Ma non fu indispensabile.
L'uomo e il Gran Maestro uscirono all'aperto.
Il loro dialogo convulso e l'espressione agitata dei loro visi, manifestava odio, crudeltà, ma anche apprensione e, forse per la loro prima volta, anche paura.
Gli agenti di sorveglianza alle finestre avevano puntato rapidamente i binocoli su di loro. Poterono solo tradurre e interpretare sillabe e parti di frasi , ma furono sufficienti.
<<Gran Maestro,.... Siamo scoperti , qualcuno ha tradito.....dovete mettervi in salvo....>>
Lui rientrò , turbato, nel palazzo.
Il Capo del gruppo degli agenti comprese la gravità del momento e non ebbe più dubbi.
<<Azione immediata!Azione immediata!...>>, gridò nell'interfonico.
Dalle loro tane, come un branco di neri lupi famelici, gli agenti uscirono con le armi in pugno.
Circondarono rapidamente l'edificio. Alcuni di loro fecero irruzione .
<<Tutti a terra ! Tutti a terra ! Che nessuno si muova ! >>

Rapidamente, tutti i presenti vennero resi inoffensivi, portati all'esterno e , quindi, caricati su veicoli militari appositamente attrezzati.
Venne velocemente perlustrato tutto l'edificio. I vari piani furono liberati e coloro che vi si trovavano, ammanettati e portati fuori.
Alcuni agenti scesero nella cripta.
Cautamente , si avvicinarono all'entrata.
<< Mani in alto ! Mani in alto !>>, gridarono inutilmente.
Il locale era vuoto. Una porticina celata dietro un pannello, semi-chiusa.
Era stata la strada verso la salvezza per il Gran Maestro.

Il gendarme era rimasto all'aperto.
Notò l'uomo uscire da uno scantinato , a circa cento metri di distanza da lui, e quindi salire su una vettura , parcheggiata nei pressi probabilmente in previsione di possibili problemi.

U scirono dal perimetro della grande metropoli.
Due auto anonime tra il formicaio di altrettante auto anonime.
Il potentissimo capo assoluto della confraternita di uomini altrettanto potenti che lo veneravano come loro dio, era diventato una misera preda, come un qualunque indifeso animale che si sarebbe

dovuto affidare alla sua paura e al suo istinto di conservazione, per salvarsi dal cacciatore che lo inseguiva.
Le due vetture procedevano ad alta velocità sulla grande autostrada, dirette verso sud.
Il gendarme era alle sue spalle, prudentemente distanziato per non destare palesi sospetti.
Ma non avrebbe rinunciato a quella caccia per nulla al mondo. Aveva, ben scritte nella mente , le immagini del povero pittore martoriato, della sua compagna legata alla vita da un filo sottile che si poteva spezzare in qualunque istante . E poi quel sicario ridotto in una poltiglia di carne nell'urto della sua auto con il camion . E il comandante dei gendarmi punito con il suicidio.
Aveva certezza, pur non avendone prove, che quell'essere diabolico, poco avanti a lui, avesse sulla coscienza altre morti, altro dolore, altra disperazione.
No. Non l'avrebbe fatta franca.

Un'altra ora trascorse.

L'uno, immerso in mille rivoli di odio, con la mente persa tra desideri di vendetta e propositi di rivincita.
L'altro , alle sue spalle, freddo e concentrato, a osservare il movimento dell'auto davanti a lui, determinato a portare a compimento la sua missione di giustizia.

Arrivarono ai piedi di grandi montagne.

Strade sempre più strette e pericolose.
Sempre più rare le vetture che incontravano nel loro viaggio.
Dove stava andando quel criminale ?
Amici che lo attendevano ? Una trappola ?
O una resa dei conti ?

La notte stava prendendo possesso di quello scenario, solcata solamente dai fari delle due auto.
Ognuno dei due aveva compreso che quella partita a scacchi avrebbe avuto un solo vincitore. Non ci sarebbe stata una seconda possibilità. Nessuno dei due avrebbe potuto rinunciare al destino previsto.

Il malefico signore della Loggia del Sovrano Potere cominciò a diminuire la sua andatura.
Sempre meno veloce.
Infine si fermò in una grande piazzola .
L'uomo scese dall'auto.
Osservò il magico, ultimo chiarore del sole che stava lambendo l'orizzonte.
Più nulla avrebbe fermato il buio.
E lui amava il buio. Gli era amico.
Un vento gelido stava sferzando quel tragico palcoscenico.

Il gendarme, lentamente, rallentò la sua vettura, sino a fermarla poco lontano.
Scese con l'arma in pugno.
Inesorabile, si avvicinò al suo avversario.

Infine, questi si volse verso di lui, anch'egli con una pistola. Ma , poi, ne vide il viso.
Ne fu terrorizzato.
<<Tu.....tu....ma sei già morto....ho visto con i miei occhi il tuo corpo bruciato in quell'auto.......Non è possibile....allora tu sei risorto....tu non sei un uomo...sei un demonio! Io sono un tuo adoratore...Ti ho offerto la mia anima, tanti anni fa ...ricordi?.....Tu mi avevi promesso potere

e gloria e ricchezza....ho avuto ciò che mi avevi promesso...ma ora qualcuno me le sta togliendo.... Tu me le devi restituire !
Mi inginocchio davanti a te, mio signore ..
E ti prego... ridammi ciò che mi hanno tolto... ti offrirò altre anime...ucciderò i tuoi nemici... farò ciò che vuoi !>>
Il gendarme si avvicinò ancora, con l'arma ben puntata sull'altro.
<<Io non sono il demonio!
Io sono la legge !>>
<<No...non è vero... se non sei il demonio , chi sei ? Sei il Signore Dio dell'Universo ?! No!....non può essere !...non può essere!..>>
Ripetè ossessivamente quelle parole, avvicinandosi verso l'abisso che precipitava, senza fondo, oltre il limite della piazzola.
E poi tutto finì.
Il vuoto e il buio catturarono il suo corpo.
Così il Male lo accolse per sempre nella sua tana.
Così la giustizia reclamò la sua sentenza finale.

In contemporanea all'irruzione nell'atelier, furono impartiti ordini di perquisizione immediata in numerosi studi legali, sedi di aziende, uffici di famosi professionisti, case private di imprenditori, economisti, uomini politici, uomini di legge. E poi in alcuni istituti religiosi, in Università, caserme..
Era un mondo di intoccabili, una elite sino ad allora esente da leggi e norme cui erano invece sottomessi i "comuni mortali".

Il delatore , che aveva privato quel mondo del suo manto di ipocrita moralità, venne trasferito, con la sua famiglia, in un luogo sconosciuto , di una nazione ancor più sconosciuta.

Avrebbe affrontato una vita di paure quotidiane, ma, intanto, non affrontò la galera. E , con essa, la sua morte certa per mano di sicari in cerca di vendetta.

Le indagini interessarono poi numerosi istituti bancari in vari Paesi. Alcuni di essi, coinvolti apertamente; altri, tacitamente indulgenti verso gli adepti di quella associazione criminale. Tutti ostacolarono in varie forme l'attività degli inquirenti.

Ma gli elementi raccolti furono sufficienti a porre le basi per un grande processo collettivo contro persone, entità, e malvagie regole di vita.

Insieme a banche e società finanziarie, vennero setacciate le attività delle più importanti case d'asta e delle gallerie d'arte del pianeta. Era in quelle sedi che dovevano essere cercate spiegazioni, che dovevano essere svelati misteri.

Come spesso era accaduto in passato, di fronte a fenomeni che incidevano su poteri

consolidati, la classe politica fu inizialmente contrariata dall'invadenza da parte della Legge, avendo essa superato lo steccato che divideva arbitrariamente i due mondi. Molti furono coloro che protestarono con veemenza, contro l'azione dei magistrati, dai pulpiti televisivi o sui giornali, accusando gli stessi di comportamenti dittatoriali e antidemocratici.

Quando i politici avvertirono che, ormai, l'opinione pubblica, in grande maggioranza, apprezzava il lavoro della magistratura, fu un subitaneo cambiamento di rotta, un susseguirsi di plausi , di approvazioni, di consensi per la necessaria e salutare pulizia in atto, a comprovare quanto può essere duttile e flessibile un uomo politico quando c'è in palio la propria poltrona.

Fu un processo senza precedenti. Alla simbolica sbarra venne portata una quantità industriale di persone celebri, potenti, ricchissime.
Molti degli imputati non vollero apparire in aula, alcuni per un tardivo sussulto della loro coscienza che li induceva a provare vergogna , altri come forma di rifiuto di quella Giustizia crudele e insensibile che non aveva alcun riguardo per dei benefattori dell'umanità, come essi volevano apparire.

Naturalmente, la maggior parte di loro si dichiarò totalmente innocente, totalmente estranea alle vicende e ai reati contestati. E, come era facilmente prevedibile, la colpa fu addossata a quei disonesti dei loro avvocati, che avevano agito in nome loro indebitamente.
I quali avvocati , ad un certo punto si stancarono di fare da capri espiatori, anche perché in gioco vi erano omicidi , tentati omicidi, e una miriade di altri reati minori, che ,comunque, nell'insieme avrebbe comportato svariati ergastoli. Con la minaccia, velatamente fatta trapelare dagli inquirenti, di qualche possibile condanna alla pena capitale.
E quindi, come era ancor più facilmente prevedibile, il muro di omertà, che, sino a poco tempo prima, sembrava impenetrabile, si sbriciolò come cartapesta.
Ciò che più premeva ai giudici, era comprendere le motivazioni che avevano dato luogo a quella lunga serie di delitti venuta alla luce. E alla presumibile, ancor più corposa massa di delitti ancora da scoprire.

Ognuno di quegli avvocati raccontò la propria porzione di verità. Sarebbe toccato poi al collegio giudicante inserire ogni porzione nel posto giusto, per avere il mosaico completo.

La prima deposizione chiarì alcuni aspetti generici, ma necessari per comprendere il complesso meccanismo messo a punto da quella banda di criminali.

Avevano dovuto rintracciare l'individuo adatto, con le caratteristiche e i requisiti più opportuni.

Dopo una accurata ricerca, la scelta cadde su quel pittore : un passato di problemi mentali, fisici e legali, droga , alcool, salute malconcia, l'età non più giovanissima, una vasta produzione di quadri, il dipingere originale e piacevole , quotazioni irrisorie, fama e apprezzamenti vicini allo zero.

Dal racconto di quell'avvocato emerse che altre operazioni del genere, in passato, erano state studiate , progettate e portate a compimento.

Individuato il soggetto , lo si doveva eliminare. Le modalità dovevano essere tali che la sua soppressione sarebbe apparsa un fatto naturale oppure spiegabile con il suo modo di vivere , o da mettere in relazione al suo mondo : una questione di droga, o un banale litigio tra alcolizzati, un' improvvisa complicazione fisica.

Così accadde.

La successiva testimonianza chiarì cosa avveniva , e avvenne , in seguito.

Un incaricato si offrì di acquistare l'intero lotto delle opere, a un prezzo contenuto.
A seguire, in accordo con importanti case d'asta e gallerie d'arte, venne alimentata la domanda di quei quadri , sino a incrementarne enormemente il prezzo .
A quel punto, essi venivano scambiati a valori sempre più elevati, tra società di comodo , residenti in staterelli sparsi per il pianeta, anonime in tutto e per tutto e i cui veri proprietari erano irrintracciabili.
Attraverso quelle compravendite, venivano trasferite all'estero somme enormi, anch'esse anonime come i loro padroni.

Era lo scopo di tutto quel disegno criminale : soldi, soldi e ancora soldi.
Evasione fiscale, riciclaggio di proventi dei traffici d droga e armi, denaro per alimentare le esigenze di bande di terroristi, speculazioni non tassate, fondi invisibili necessari per pagare tangenti, interi patrimoni sottratti a fallimenti appositamente provocati, fondi rubati ad aziende.
Tutto questo in forma apparentemente legale. Perché consentito dalle normative

inerenti il commercio di opere d'arte, che erano inesistenti, o carenti, o molto miti.
Un vorticoso giro di miliardi di euro, di dollari, di sterline.

"Il denaro è lo strumento del potere. E' il nostro strumento", aveva stabilito il Gran Maestro.
E questo fu il "credo" di quei criminali. Sino alla resa dei conti, che quel processo pretendeva di ottenere .

Gli avvocati del collegio di difesa erano in forte difficoltà. Troppe le testimonianze che confermavano quelle tesi.
La strategia difensiva tentò varie strade.
Vennero fatte rilevare mille irregolarità procedurali, mille cavilli , mille minimi errori di trascrizione o difformità tra le varie testimonianze.
Poi , si passò a confutare la validità di deposizioni e confessioni, a parere dei

difensori estorte con le minacce o con la forza.

Quindi , si sottolineò l'insignificanza di tutta la struttura indiziaria.

Ancora, si puntò sulla inattendibilità di alcuni testi, in qualche caso presenti al processo in veste sia di imputati che di accusatori.

Elemento importante a sostegno dell' agguerrito esercito della difesa, fu l'impossibilità di ottenere, dagli amministratori di vari stati caraibici e di altri continenti (dalle dimensioni pari a isolotti o a piccoli quartieri di una qualsiasi metropoli), la benché minima traccia circa l'identificazione dei titolari delle società anonime coinvolte negli scambi di opere d'arte e di denaro.

Infine , quella gente mise in campo tutto il potere enorme di cui disponeva.

Eminenti giuristi sollevarono problemi di incostituzionalità sulla conduzione del processo.

Famosi e influenti giornalisti intervennero su stampa e televisione, inorriditi dalle procedure antidemocratiche adottate dagli inquirenti.

E quindi, fu di nuovo il turno della politica.

Molti, cosiddetti "garantisti", si fecero "paladini" di una necessaria riforma legislativa che avrebbe dovuto ridurre i tempi di prescrizione dei processi : più brevi erano i tempi, più facilmente i processi sarebbero stati invalidati e più facilmente i delinquenti avrebbero preso il "volo". Una riforma che avrebbe dovuto impedire, o limitare, l'uso delle intercettazioni, che diminuiva i benefici e le modalità di protezione dei testimoni, i quali , a rischio della propria vita, stavano "vuotando il sacco".

Ma quella riforma non fu necessaria.

Mesi e mesi di sterili battaglie legali.

Sino ad arrivare alla sentenza inappellabile : pochi i condannati, lievi le pene. Omicidi e tentati omicidi senza un mandante.

"Il denaro è lo strumento del potere.

E' il nostro strumento ", aveva annunciato il Gran Maestro.

Il denaro aveva vinto quel processo.

Il viso era pallido, scarno, ma sereno, pur nella sofferenza dissimulata.
Era stata portata a casa, in considerazione del fatto che non era più in immediato pericolo di vita, e , soprattutto, in virtù del fatto che non aveva abbastanza denaro per pagarsi la convalescenza e la riabilitazione in un ospedale.

Lei era uno dei pochi protagonisti, sopravissuti a quella tragica vicenda.
Era stata la compagna del pittore, che con il suo sacrificio aveva aperto il malefico

vaso di Pandora della Grande Loggia del Sovrano Potere.

Il gendarme era rientrato nei ranghi. Si era fatto perdonare dai commilitoni e dai suoi familiari il dolore provocato dalla commedia della sua falsa morte.
La sua vita scorreva su un binario di normalità, di consuetudini ripetitive. Ma era quello che desiderava. Non chiedeva di più alla vita, dopo aver rischiato di perderla più volte.

Volle farle visita.
<< Come si sente ?...>>
<<Ci sono stati momenti, in passato, in cui sono stata meglio agente...>>, rispose lei con un ironico sorriso.
<< Ho belle notizie da darle ...>>
<< Finalmente !....Era ora !... Sono anni che aspetto buone notizie...>>, sorrise a fatica del debole sarcasmo che la sua scarsa salute le consentiva. Ma andava bene così : era un buon sintomo di vitalità.
<<Il giudice non le ha concesso alcun risarcimento... inoltre i mandanti del suo tentato omicidio non sono stati identificati né tantomeno condannati...>>

<<Bellissime notizie, direi....>>, sorrise ancora.
<<Aspetti....non ho finito....Il giudice ha ritenuto fraudolento l'acquisto dei quadri del suo pittore. Pertanto le verranno restituiti. Potrà tenerli per sé, oppure rivenderli....Le quotazioni attuali si aggirano intorno ai duecentomila dollari a quadro.....Lei è ricchissima, signora...
Cose ne dice ?....Le ho portato una bella notizia ?>>
Il denaro aveva creato il Male.
Il denaro poteva creare il Bene ?
Un grande sorriso le illuminò il bel volto scavato dalla sofferenza.
La sua mano accarezzò quella del gendarme. I due sguardi si incontrarono.
E non furono necessarie altre parole.

● ● ●

Mi sono sempre chiesto per quale motivo le opere di molti artisti, per nulla apprezzati in vita, spesso vissuti nella miseria e morti non meno poveri, abbiano conosciuto incrementi di prezzi stratosferici dopo il loro passaggio a miglior vita.
Sono un grande incompetente in tante discipline , e tra esse , nell'arte .Ma riconosco a me stesso che ,di fronte a qualunque problema , cerco , e ho sempre cercato, spiegazioni logiche. Per cui, riguardo a quanto sopra, la spiegazione più logica che riuscivo a trovare era che

se un pittore o uno scultore sono bravi da morti lo avrebbero dovuto essere anche da vivi. O no?
Oltre a tanti altri difetti, che non sto a elencarvi, sono costretto a confrontare me stesso con una grande testardaggine. Dovevo capire.
Di conseguenza, ho cominciato a leggere articoli, pubblicazioni, notizie su giornali, su internet. Ho chiesto a chi è più esperto di me in materia di arte.
Le risposte? Non molto convincenti.
La giustificazione più frequentemente adottata, è stata che pittori o scultori, avendo deciso, ad un certo punto, di essere morti (pace all'anima loro), evidentemente non possono più creare.
Quindi, fatto salvo il caso di una loro improvvisa (e di solito infrequente) resurrezione, le loro preesistenti opere diventano sempre più rare e introvabili. E, di conseguenza, più costose.
Una risposta diversa l'ho avuta in seguito ad una recente inchiesta pubblicata su una rivista, e a un servizio giornalistico apparso su una importante rete televisiva.

E' ciò che mi ha suggerito la materia di questo racconto.
Grazie all'immaginazione ho potuto plasmare la realtà dei dati raccolti da quella inchiesta come ho voluto. E' questa la magia della scrittura. Rimane il fatto che ripulendo il racconto dalle mie invenzioni, la sostanza, il succo che ne rimane non è poi così distante dai risultati reali, anche se, ripeto, esso è opera di fantasia per i luoghi, le persone e le vicende narrate.
Inoltre, mi pare corretto sottolineare che non tutti i casi di pittori vissuti in miseria, e sepolti e onorati post mortem come miliardari debbano essere ricondotti alle medesime motivazioni. Sarebbe superficiale e ingiusto.

La conclusione più importante di questo articolato discorso, per me (ma penso anche per voi), è di non dare per buone, scontate e indiscutibili tutte le verità che ci vengono offerte da chi ha il potere di proporcele. E talvolta di imporcele.
Questo vale per l'arte, come per qualsiasi altra materia o argomento.

*Ci è stata dato, in dono, il nostro più grande potere : l'intelligenza.
Auguro a me stesso , e a voi, di imparare a usarla sempre di più e sempre meglio.*

www.ingramcontent.com/pod-product-compliance
Lightning Source LLC
Chambersburg PA
CBHW071445180526
45170CB00001B/465